愛賴在一起
Soppy

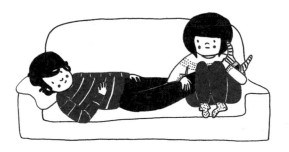

愛賴在一起
Soppy

菲莉帕·賴斯（Philippa Rice）◎著

賴許刈◎譯

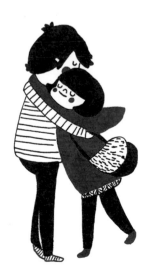

給路克

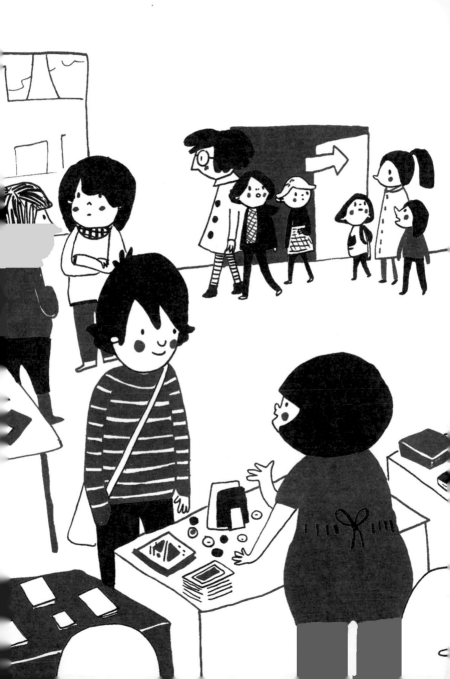

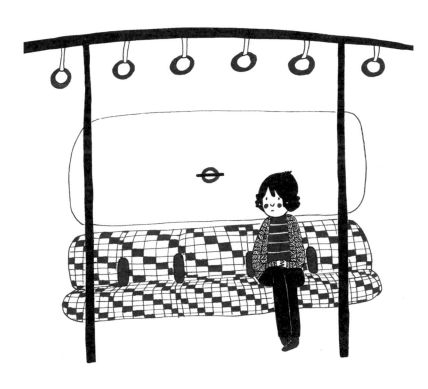

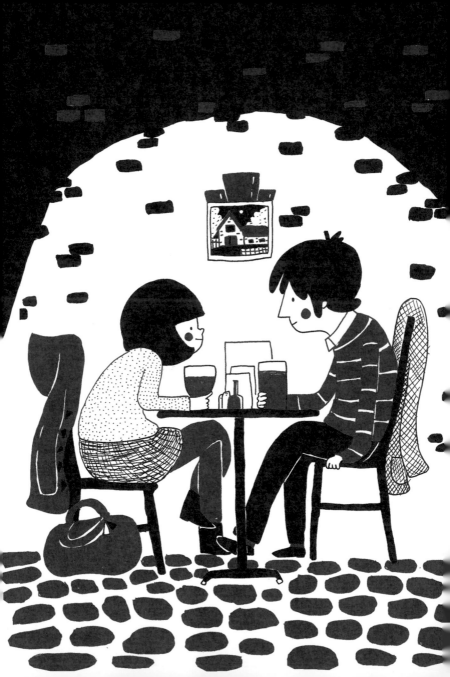

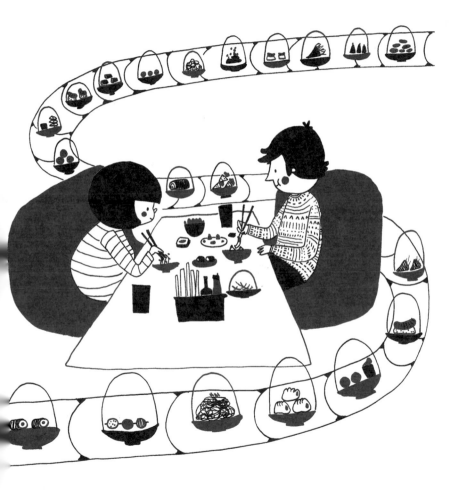

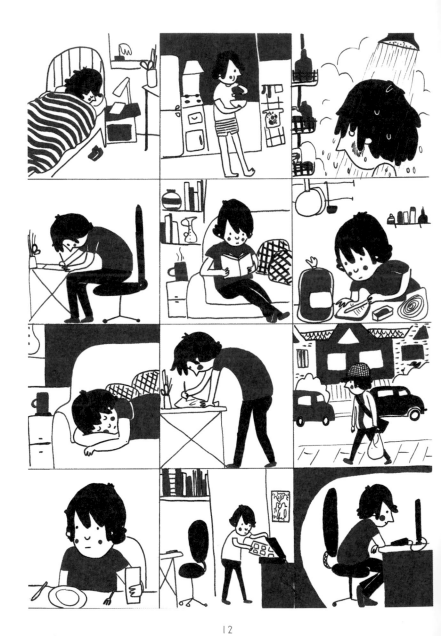

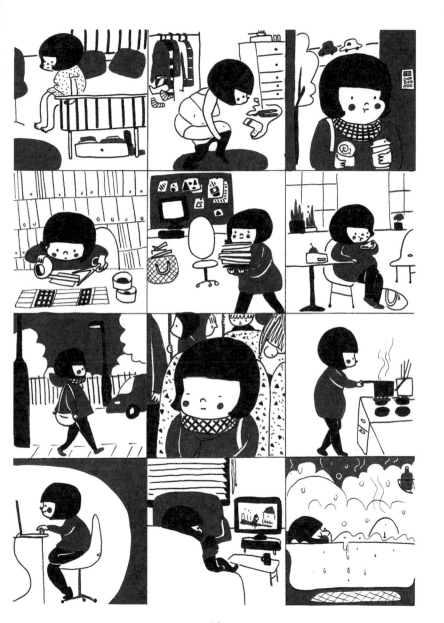

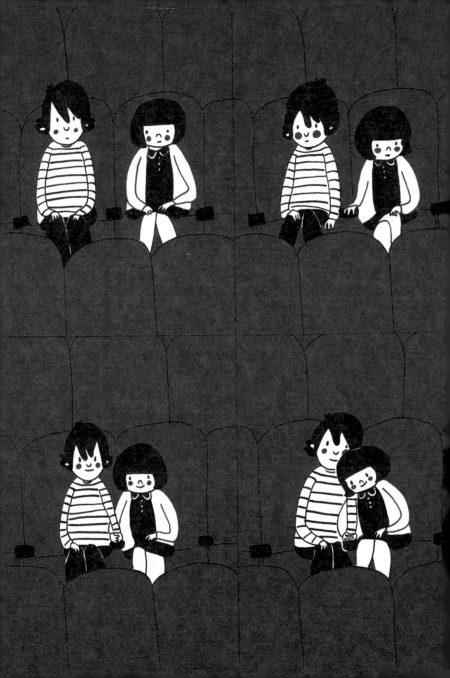

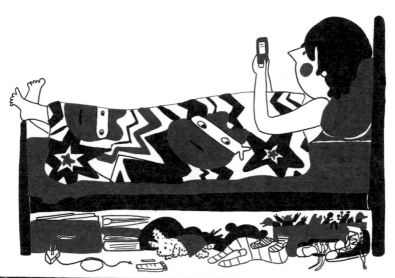

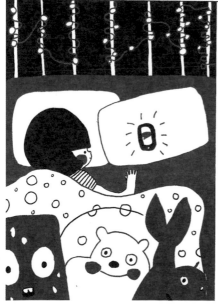

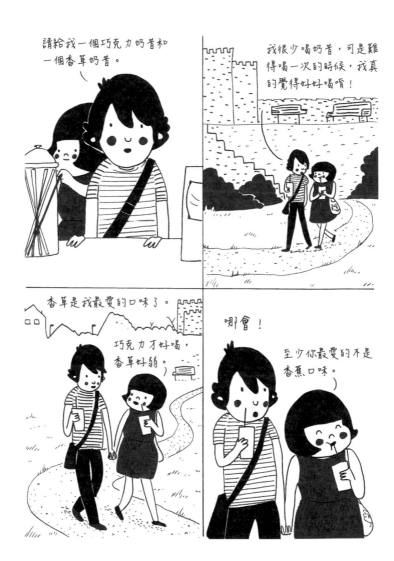

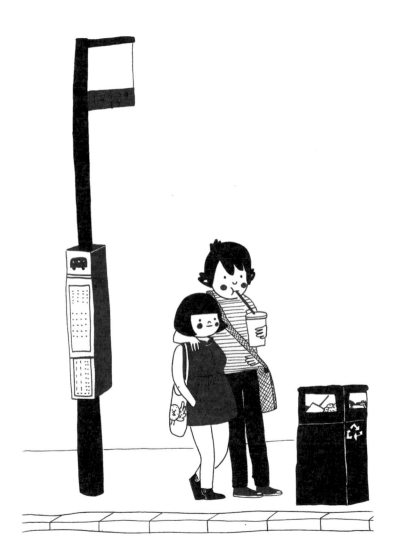

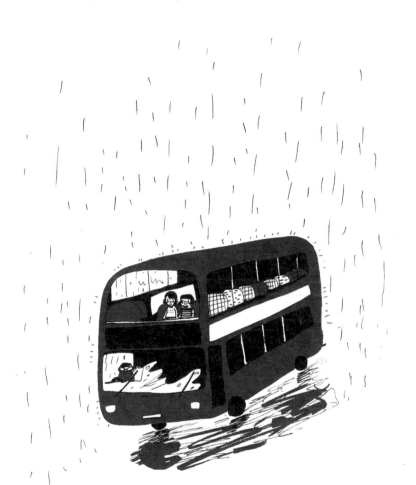

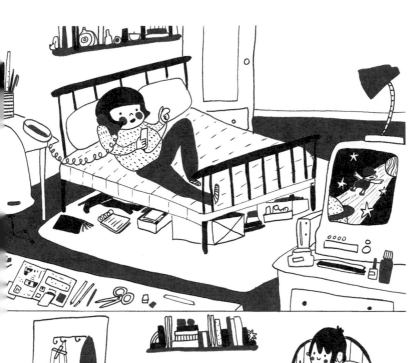

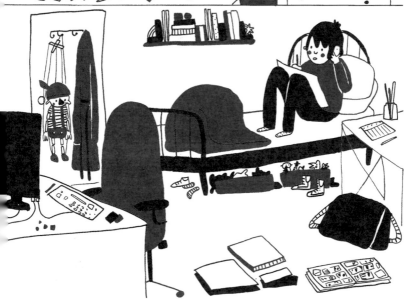

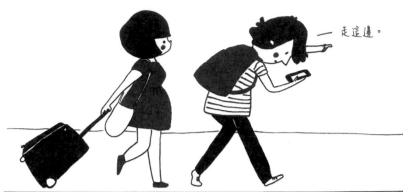

— 走這邊。

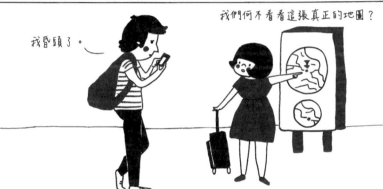

我昏頭了。

我們何不看看這張真正的地圖？

彎過這個轉角
就是了。

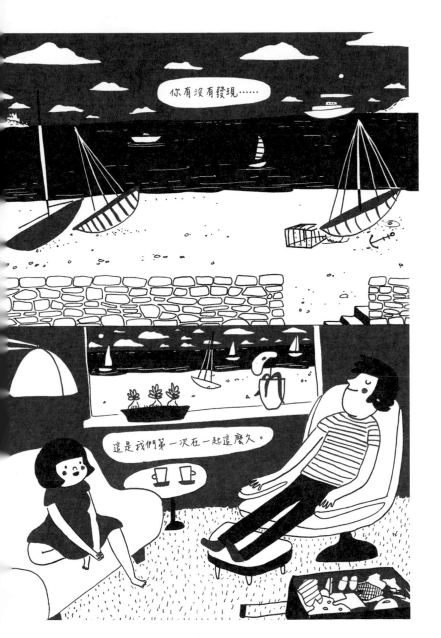

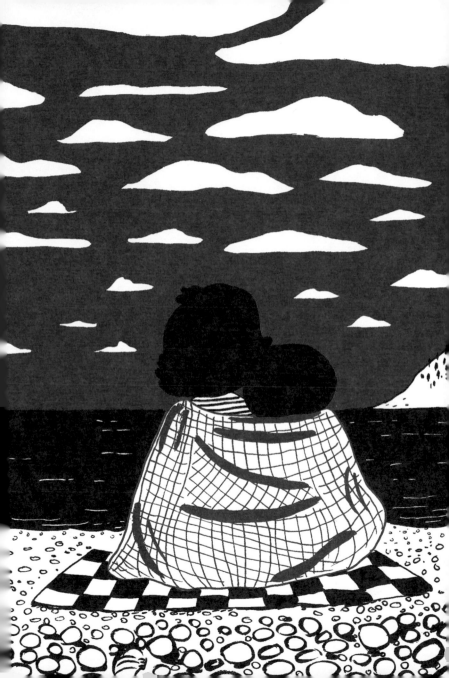

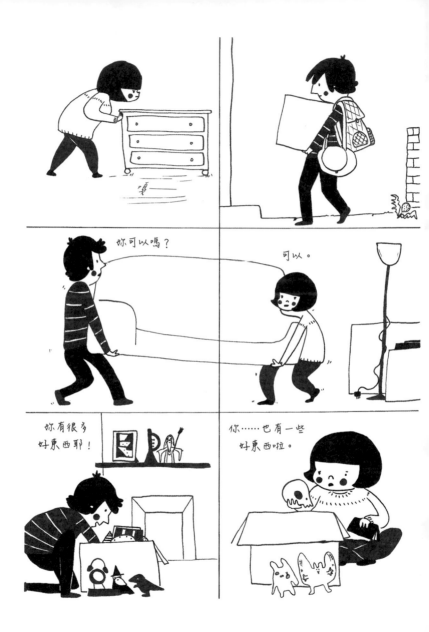

你可以嗎?

可以。

你有很多
好東西耶!

你……也有一些
好東西啦。

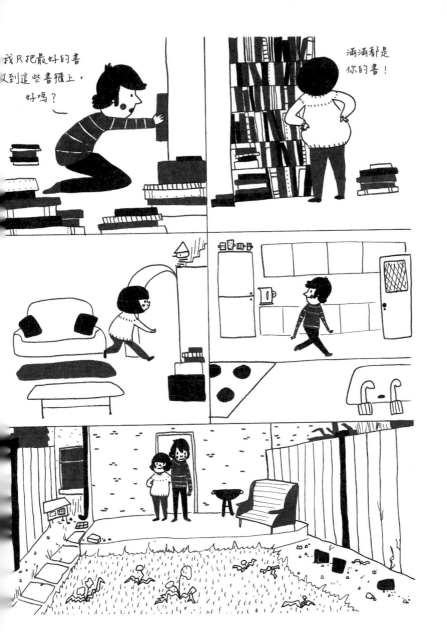

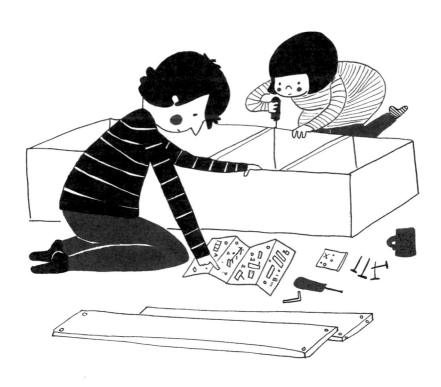

收到第一封寄給
我們倆的信了！

是什麼？

第一張瓦斯帳單。

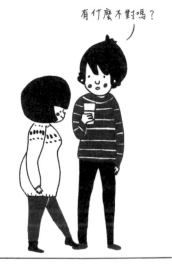

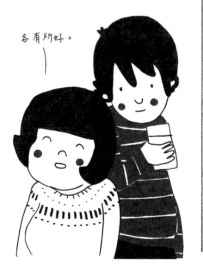

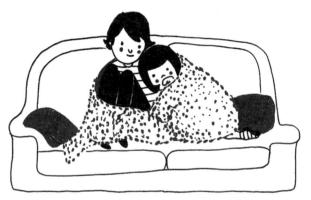

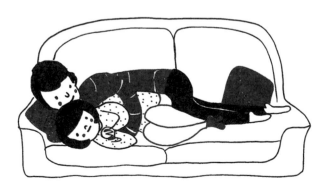

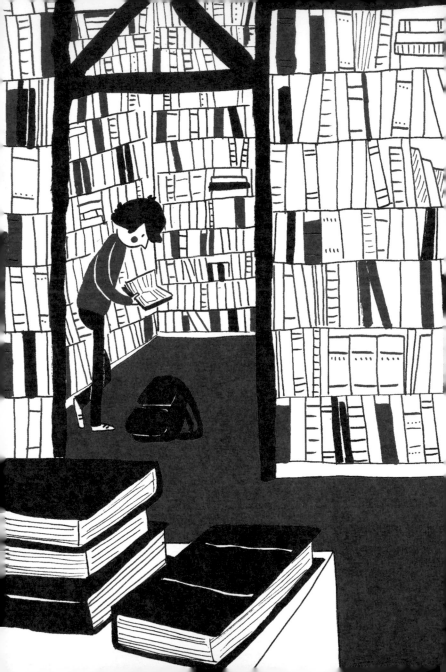

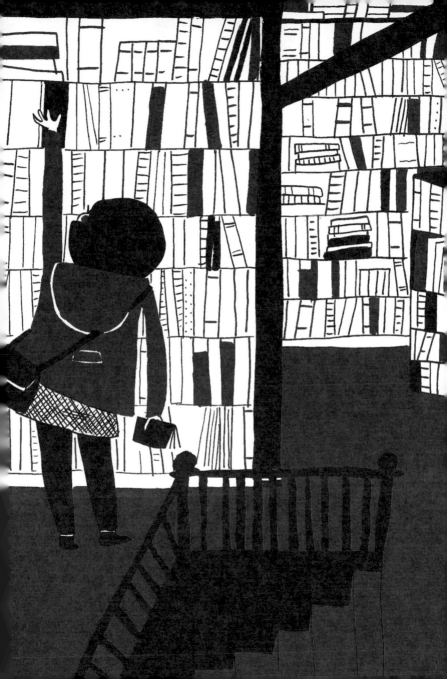

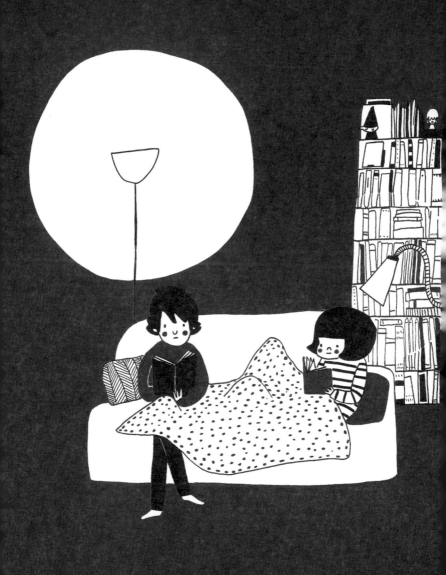

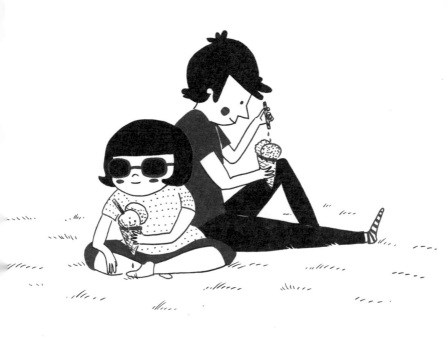

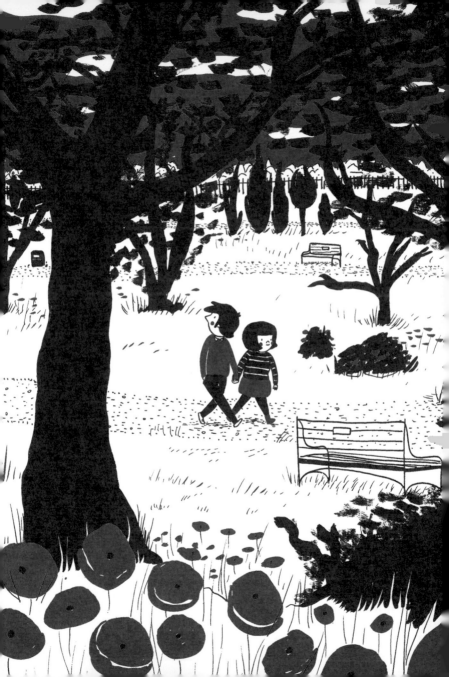

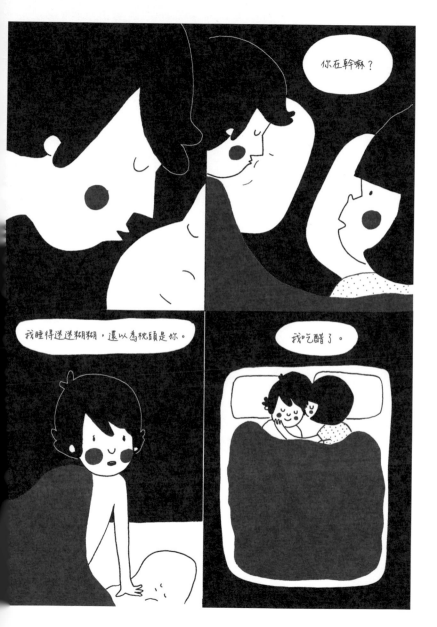

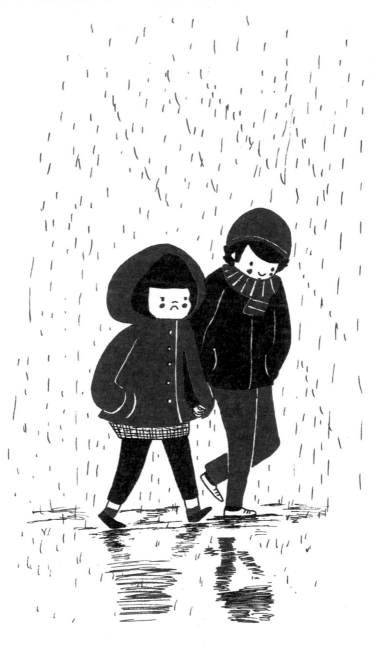

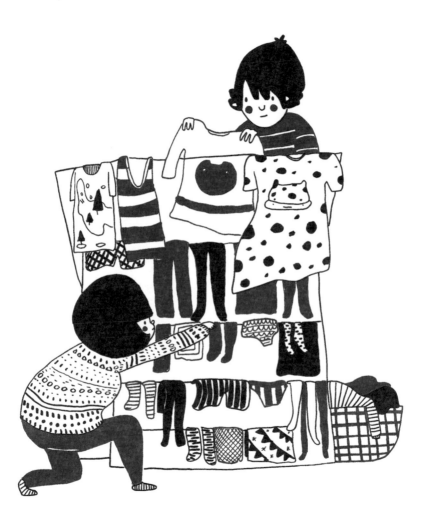

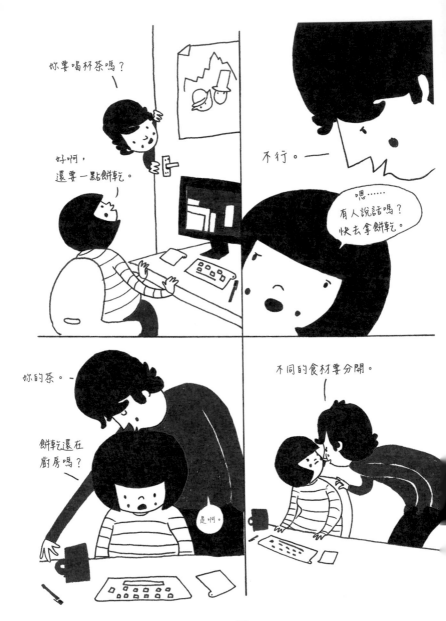

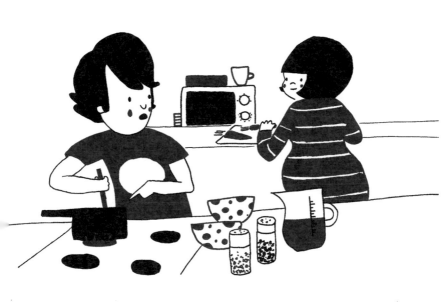

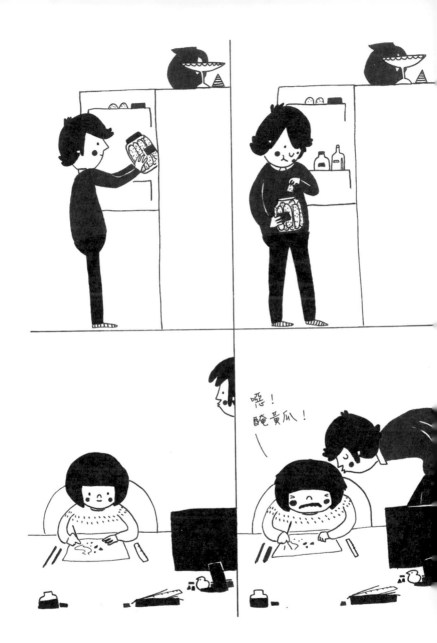

如果我變成殭屍，
你會把我斃了嗎？

才不會。

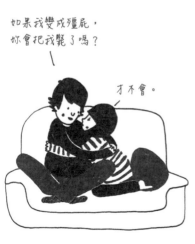

我會讓你咬我。

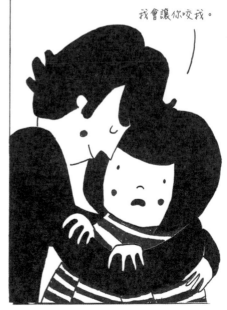

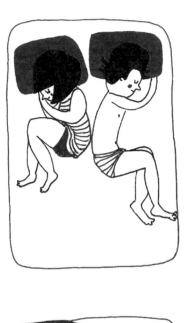
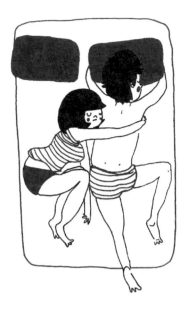
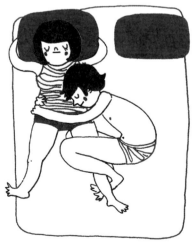
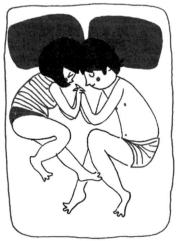

橡樹林

傳說中，
與中國禪宗的開山祖師達摩祖師同一人
帕當巴桑傑大師重要遺教

證悟的聖者帕當巴桑傑大師，在位在西藏與尼泊爾邊境、當時的定日有眾多弟子。其中有一位親近的弟子在與年邁的聖者見面時，難過地徵詢他的上師，在上師涅槃之後，自己與其他弟子們該如何是好？要如何修行？心要寄託、依止於誰呢？慈悲的聖者帕當巴桑傑遂宣說了最後100個重要的教言⋯⋯

覺悟者的臨終贈言：《定日百法》

帕當巴桑傑大師／著　堪布慈囊仁波切／講述
張福成／譯　定價300元

經　典　新　讀

楞嚴貫心
定價380元

白話《菩提道次第廣論》
定價500元

穿透《心經》：原來，
你以為的只是假象
定價380元

一行禪師講《金剛經》
定價320元

禪者的初心

鈴木俊隆／著　梁永安／譯

暢銷世界30年的經典之作！

初學者的心是空空如也的，不像老手的心那樣飽受各種習性的羈絆。只有這樣的心能如實看待萬物的本然面貌，一步接著一步前進，然後在一閃念中證悟到萬物的原初本性。

永遠當個新手。對修行者來說，這是非常、非常要緊的一點。如果你開始禪修的話，你就會開始欣賞你的初心。這正是禪修的秘密所在⋯⋯

蓮　師　文　集

智慧之光
蓮花生大士甚深伏藏《道次第・智慧藏》

蓮花生大士／根本文　蔣貢・康楚／釋論　定價799元（套書兩冊／不分售）

2016年蓮師本命年必讀，極為簡潔、深奧與珍貴之經典教法！

《道次第・智慧藏》是大伏藏師秋吉・林巴所取出的一部伏藏；加上大譯師毗盧遮那化身的蔣貢・康楚對其所著的「釋論」，兩者結合成一部完整的文典，堪稱至為珍稀。

其凝聚了整個證悟道之精髓，從佛法高深見地到完整的修行法門，特別是金剛乘中極秘密且必備的生起次第。這是蓮師究竟教言的心要所在，容易理解又方便依循。

空行法教：蓮師親授空行母伊喜・措嘉之教言合集
定價260元

蓮師心要建言：蓮花生大師給予空行母伊喜・措嘉及親近弟子的建言輯錄
定價350元

自然解脫：蓮花生大士六中有教法
定價400元

松嶺寶藏：蓮師向空行伊喜・措嘉開示之甚深藏口訣
定價330元

超越著色畫！
法國新銳藝術雙人組的互動繪本

Mesdemoiselles（小姐們），由克蕾兒・羅德（Claire Laude）以及歐黑莉・卡斯戴（Aurélie Castex）二位插畫家組成。她們結識於巴黎裝飾藝術學院（École des Arts décoratifs）。如今，她們從位於巴黎的工作室，編織出一個個充滿趣味、幽默以及設計感的繪畫世界。獨特的風格吸引了VOGUE、VELVET ITALY、FIGARO雜誌，以及Cartier、Dior、Paul and Joe等精品名牌長期與她們合作！

法國清新舒壓著色畫45：海底嘉年華
定價360元

著色畫的經典之作

璀璨伊斯蘭
定價350元

幸福懷舊
定價350元

療癒曼陀羅
定價350元

繽紛花園
定價350元

歡迎你將著色後的美麗作品，上傳橡樹林 　清新舒壓著色畫粉絲團 🔍
https://www.facebook.com/oakcolor，和同好一起分享交流。

光之手
人體能量場療癒全書

華人界等待28年，
「中文版」終於問世！

芭芭拉‧安‧布藍能／著　呂忻潔、黃詩欣／譯
定價899元

芭芭拉以一位物理學家的理智清晰、具
有天賦療癒師的仁心仁術，及其超過15
年（以1987年出版前計算）、對5000
多位以上個案與學生的觀察，為想要尋
求幸福、健康及身心靈潛能者，呈現
「人體能量場」極具深度的第一手研究。
本書是所有有志從事療癒與健康照護者
的必備書。

開 展 一 段 療 癒 旅 程

從心靈到細胞的療癒
定價260元

寫，就對了！找回自由
書寫的力量，為寫而寫的
喜悅
定價380元

能量曼陀羅：彩繪內在
寧靜小宇宙
定價380元

在悲傷中還有光：失去
珍愛的人事物，找回重新
連結的希望
定價300元

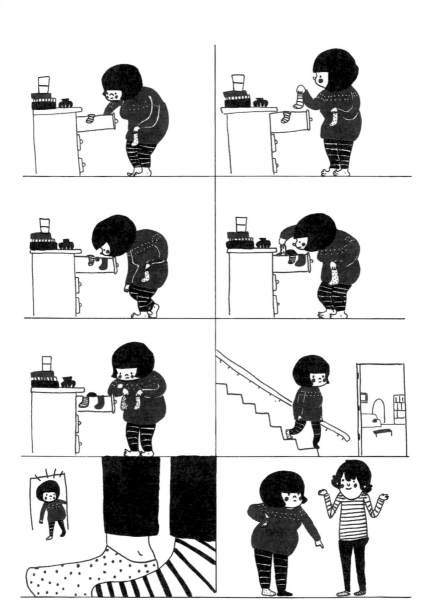

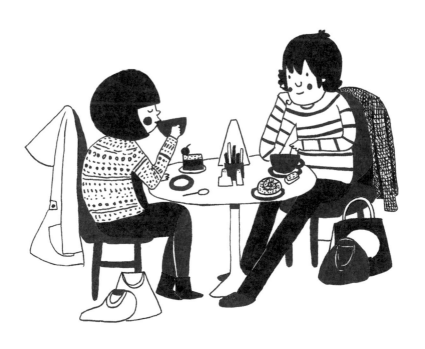

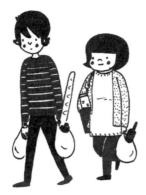

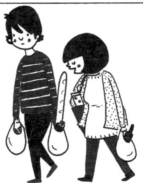

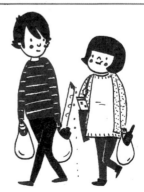

一怎麼了？

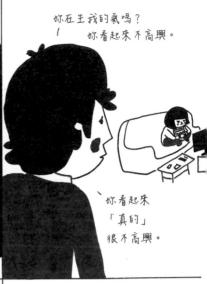

妳在生我的氣嗎？
妳看起來不高興。

妳看起來
「真的」
很不高興。

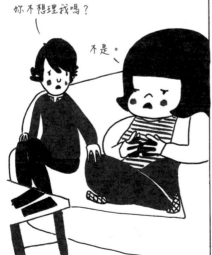

妳不想理我嗎？

不是。

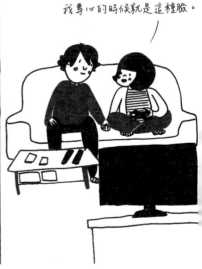

我專心的時候就是這種臉。

46

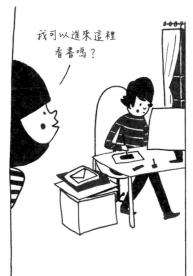

我可以進來這裡看書嗎？

當然。

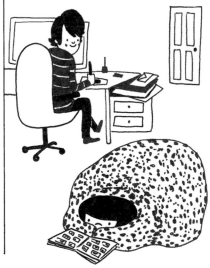

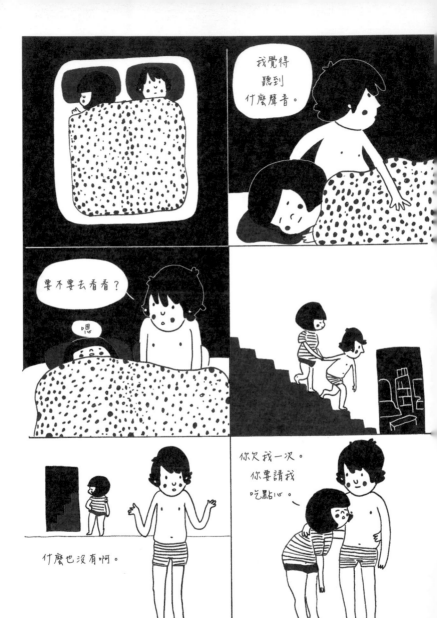

48

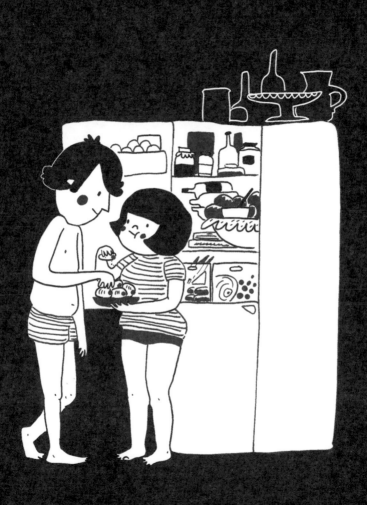

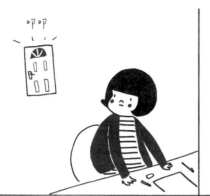

叩叩

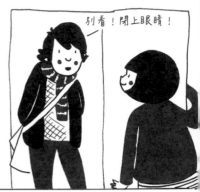

別看！閉上眼睛！

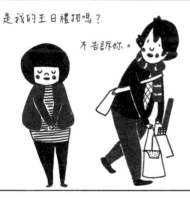

是我的生日禮物嗎？

不告訴妳。

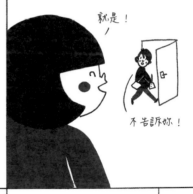

就是！

不告訴妳！

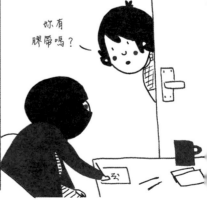

妳有
膠帶嗎？

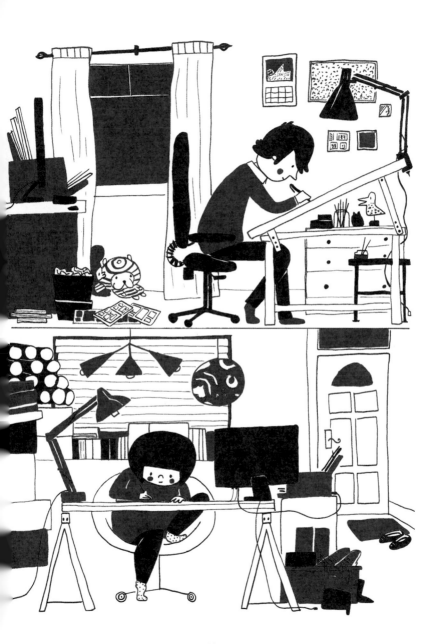

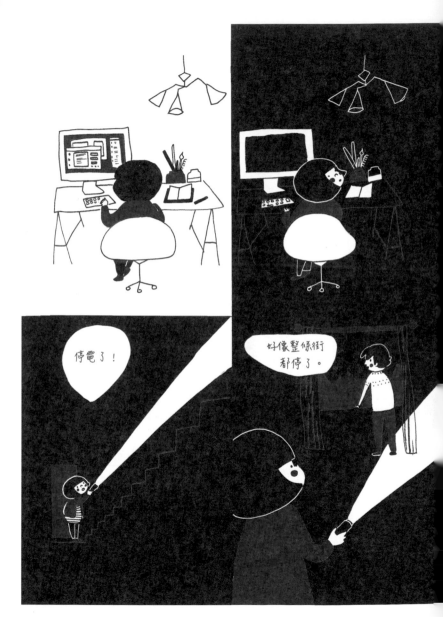

停電了！

好像整條街都停了。

52

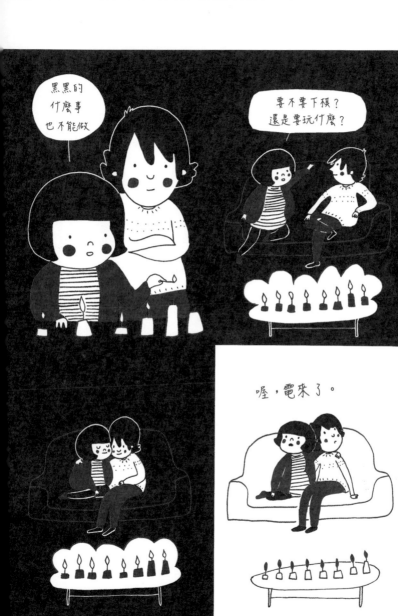

53

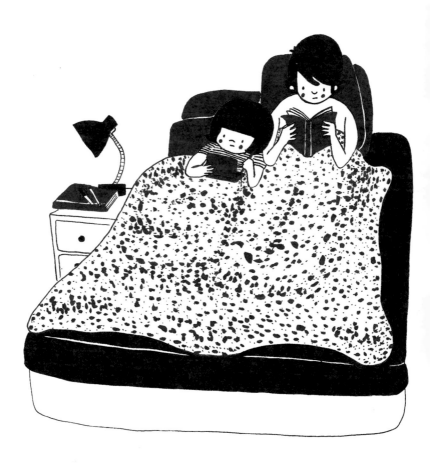

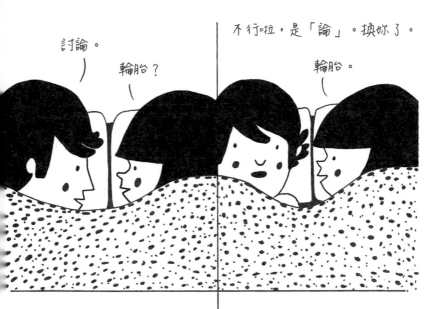

討論。

輪胎？

不行啦，是「論」。換妳了。

輪胎。

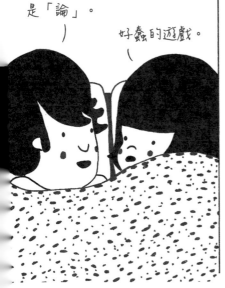

是「論」。

好蠢的遊戲。

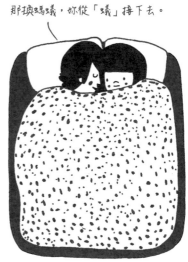

那換螞蟻，妳從「蟻」接下去。

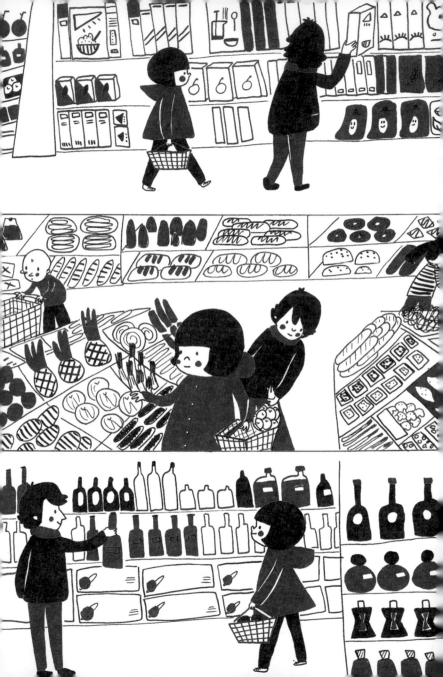

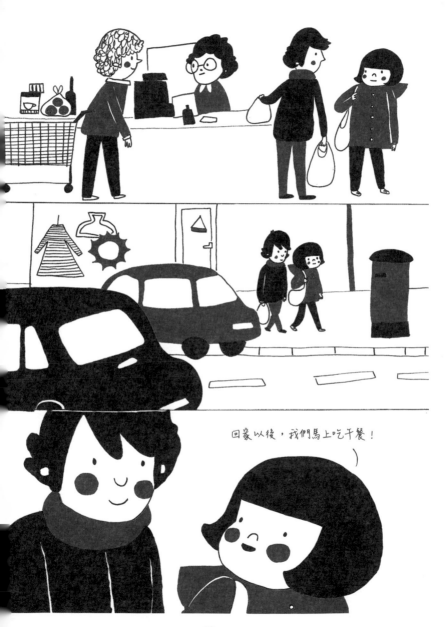

回家以後，我們馬上吃午餐！

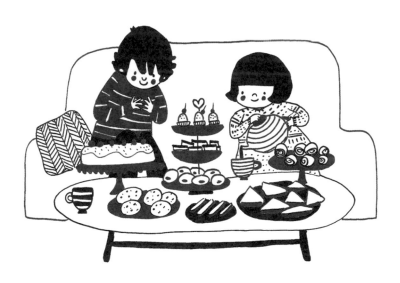

我好冷。

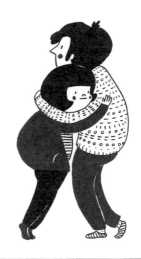

喂！

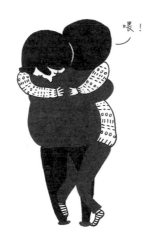

你只是看上我的體溫！

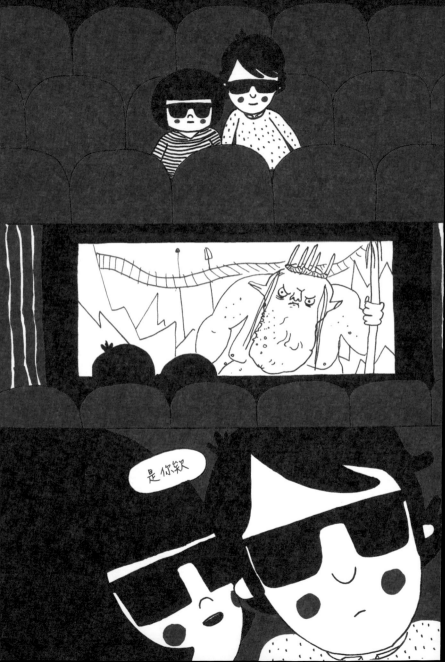

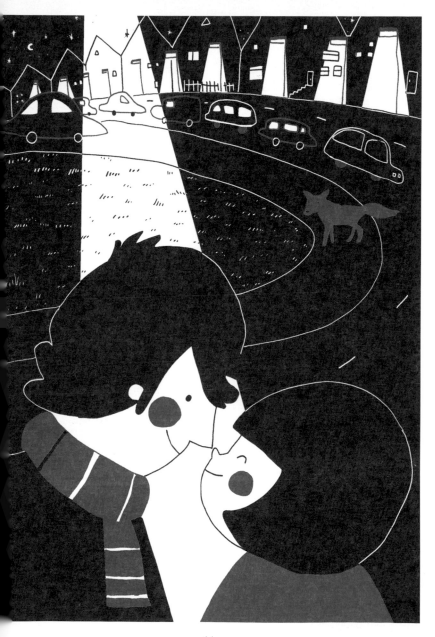

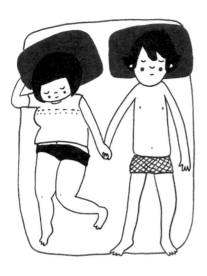
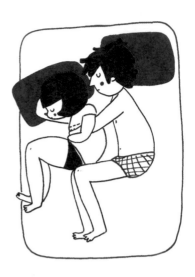
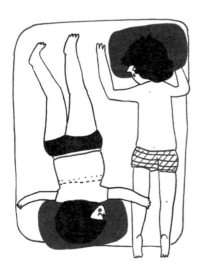
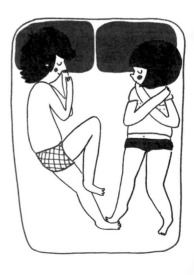

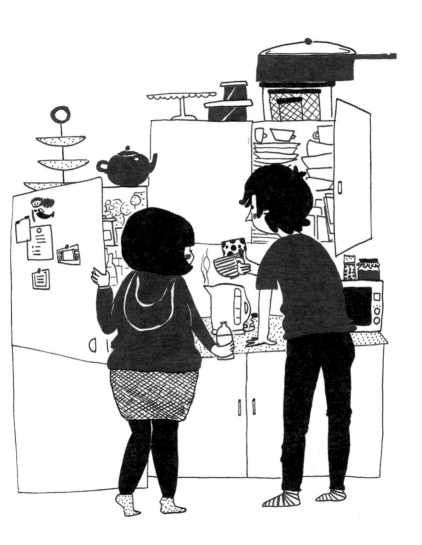

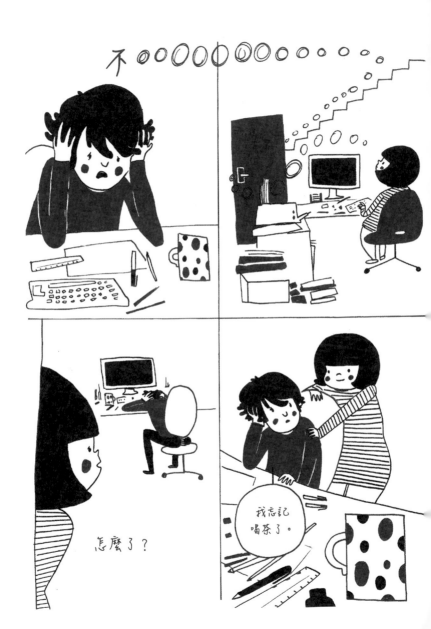

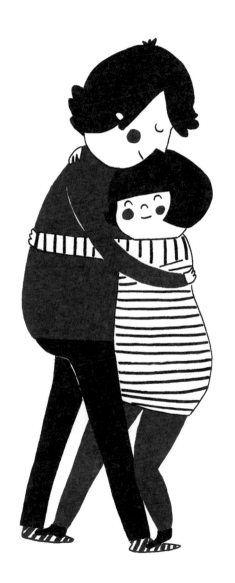

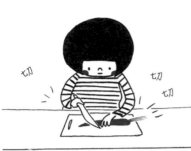

切

切切

喔！
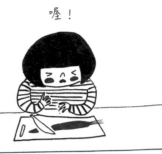

救人喔！

緊急事故！
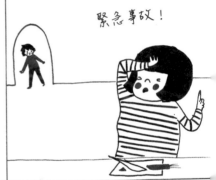

怎麼辦？
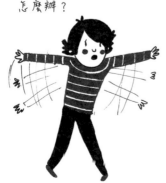

急救箱在哪？
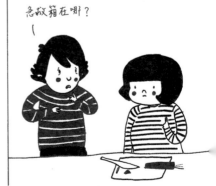

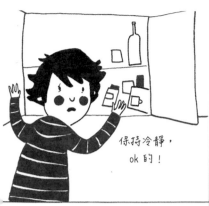

保持冷靜，
ok 的！

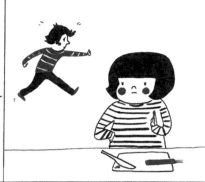

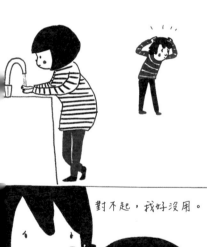

好多了。

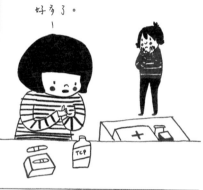

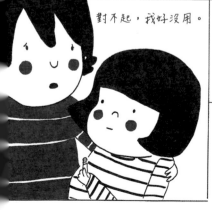

對不起，我好沒用。

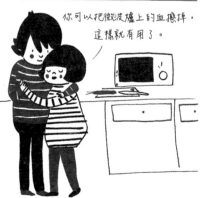

你可以把微波爐上的血擦掉，
這樣就有用了。

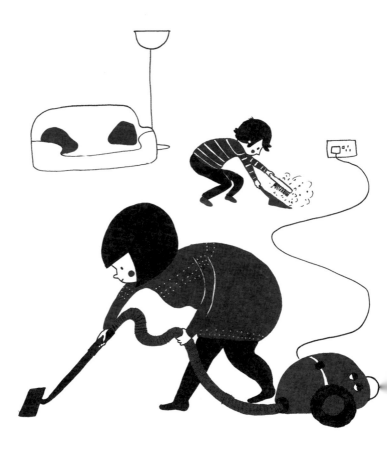

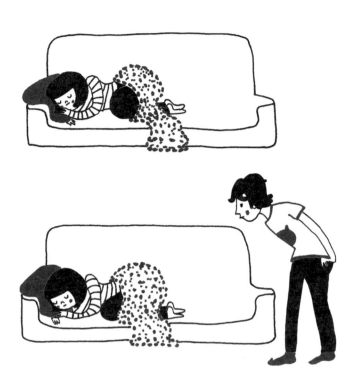

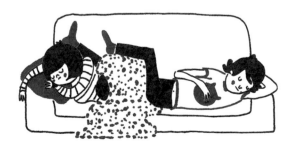

我晚餐想訂披薩，可是我們應該自己煮。
我不知道……

丟銅板？

我要丟 DVD

面朝上，自己煮。
面朝下，訂披薩。

管他的，我們可不可以訂披薩？

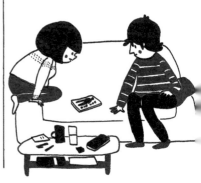

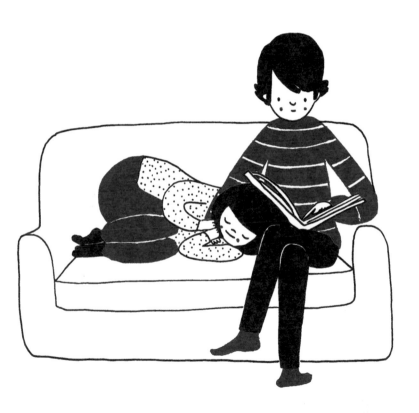

泡杯茶如何？

你要負責泡。

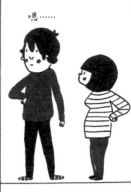

嗯……

好主意，但輪到你泡了。

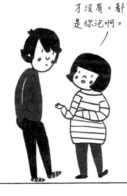

才沒有，都是你泡啊。

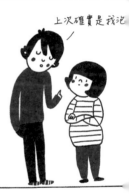

上次確實是我泡

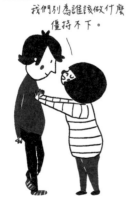

我們則為誰該做什麼僵持不下。

可是你泡的茶比較好喝。

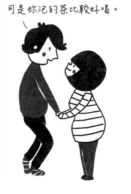

好吧，我來泡。

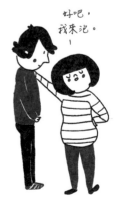

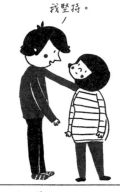

啊！不要啦，我來。

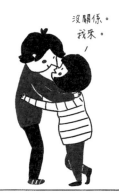

我堅持。

沒關係。
我來。

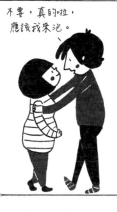

不要，真的啦，
應該我來泡。

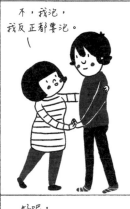

不，我泡，
我反正都要泡。

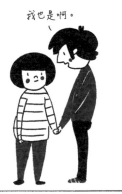

我也是啊。

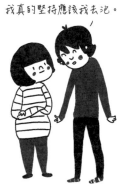

我真的堅持應該我去泡。

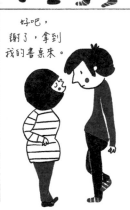

好吧，
謝了，拿到
我的書桌來。

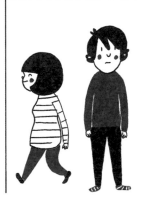

73

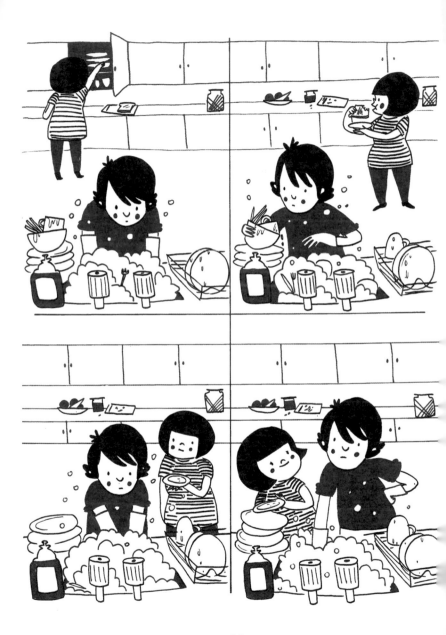

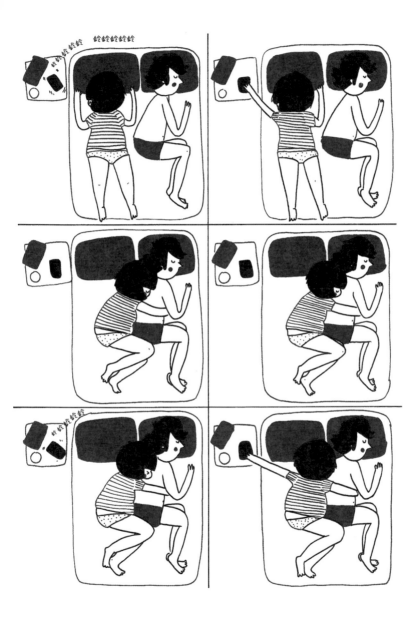

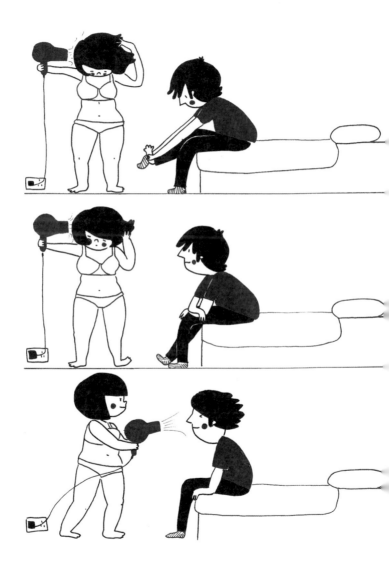

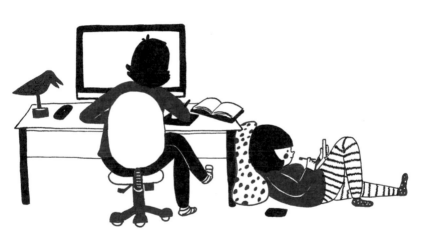

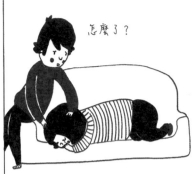

怎麼了?

我……

……恨全世界

誰惹妳了?

哇

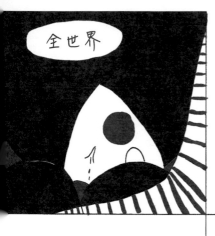

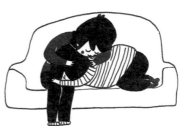

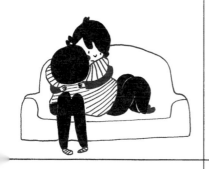

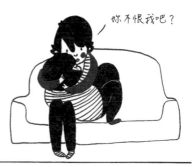

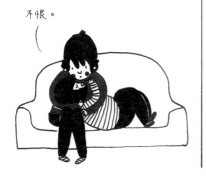

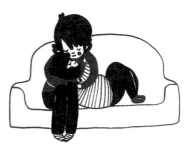

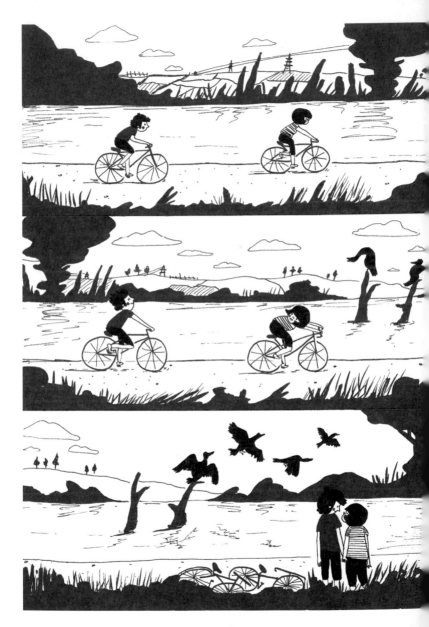

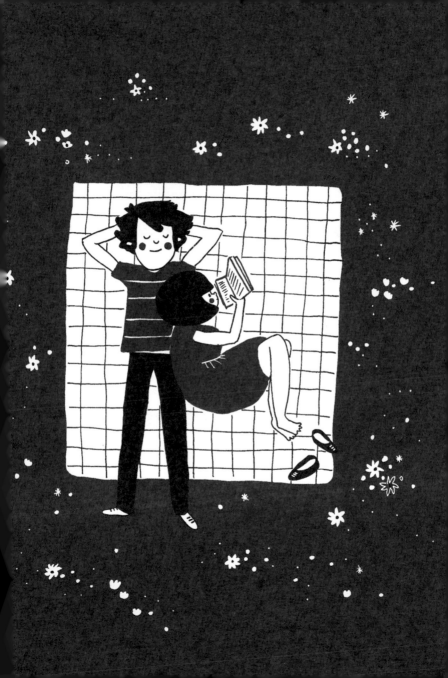

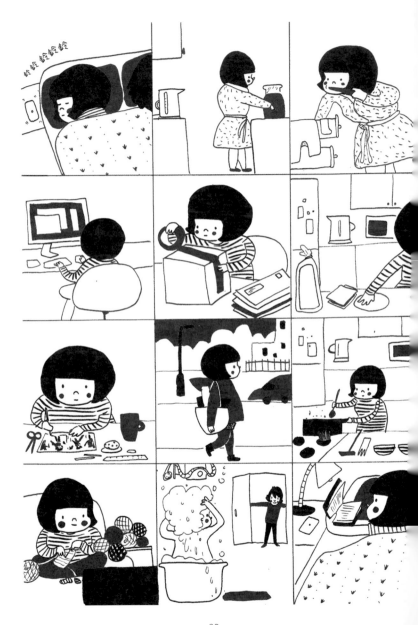

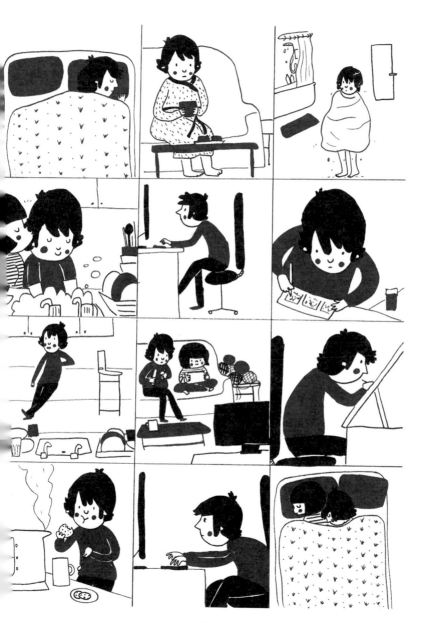

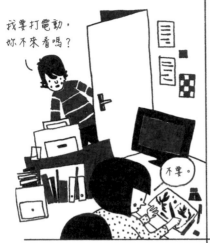

我要打電動，
你不來看嗎？

不要。

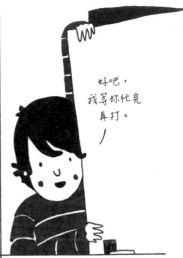

好吧，
我等妳忙完
再打。

一定要我看你打才好玩嗎？

不是……

你一個人玩會怕！

你睡着了嗎？

沒。

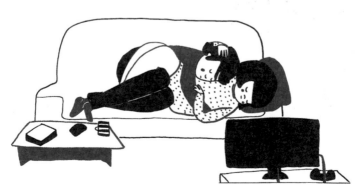

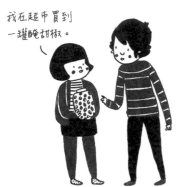
我在超市買到
一罐醃甜椒。

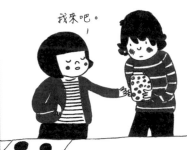
我來吧。

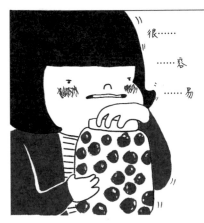
很……
……容
……易

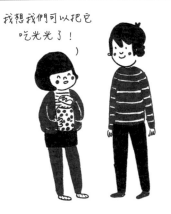
我想我們可以把它
吃光光了！

我煮飯，
你洗碗。

你打電話訂披薩，
送到的時候我來應門。

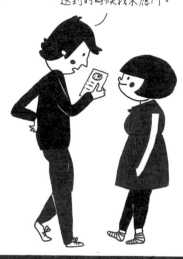

陪我看《悲慘世界》，
我就陪你去看
《蝙蝠俠》。

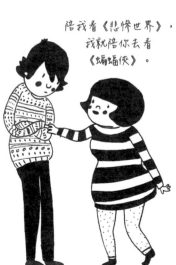

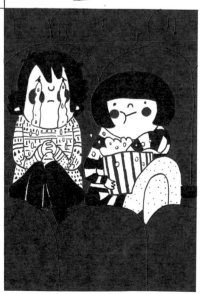

我也要蓋！

不要！

住手！
冷風都
　灌進來了。

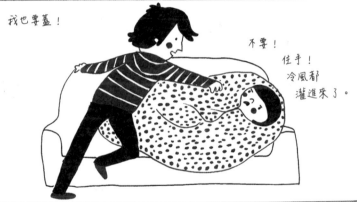

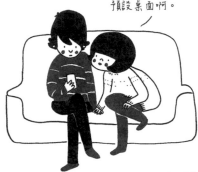

你的手機還在用預設桌面啊。

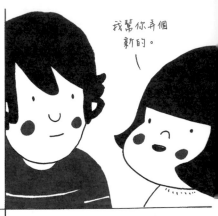

我幫你弄個新的。

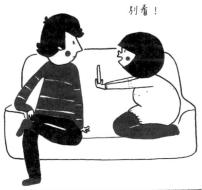

別看！

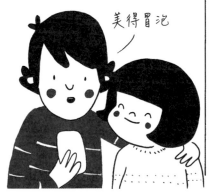

美得冒泡

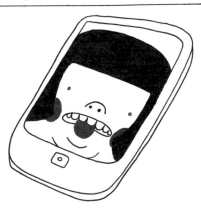

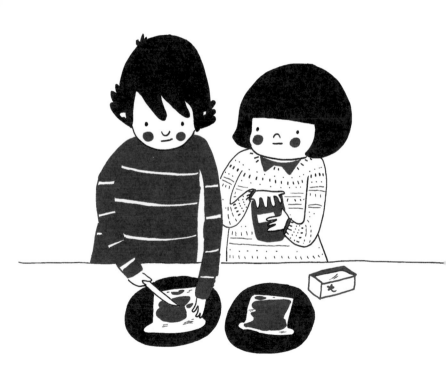

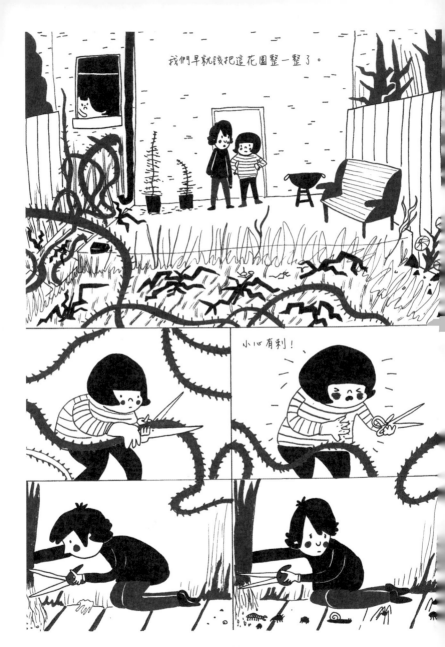

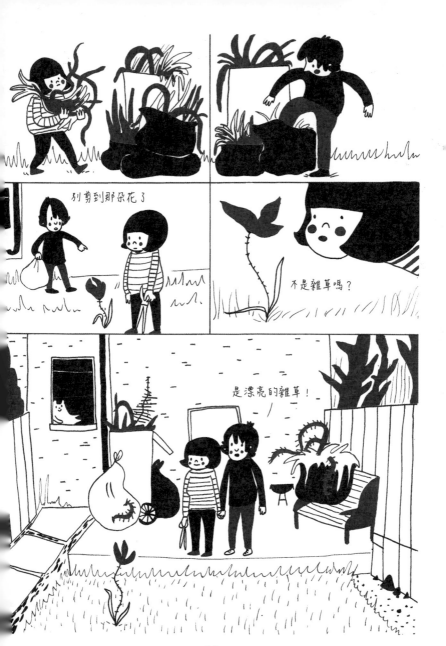

93

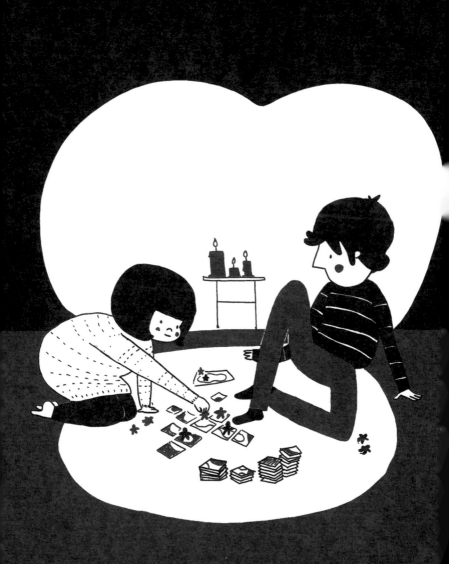

你睡了
我的位子。

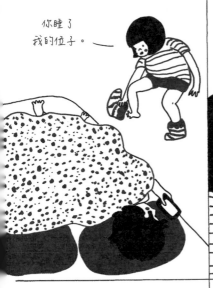

輪我睡這邊了。

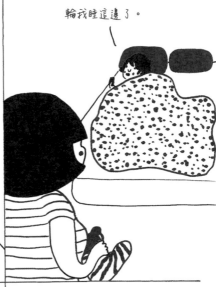

不要！
輪我了！

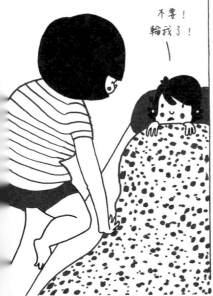

晚安。

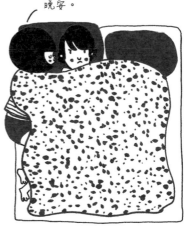

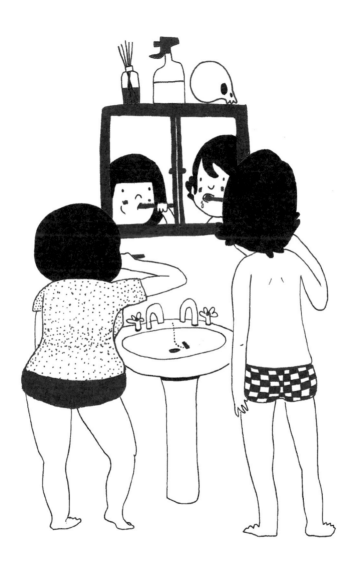

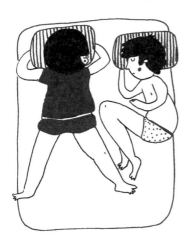
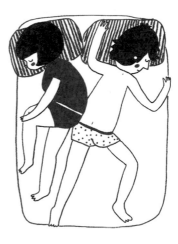
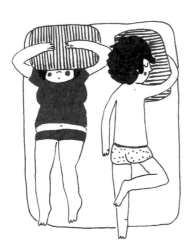
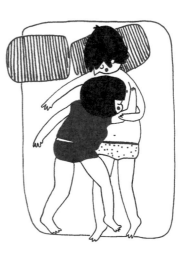

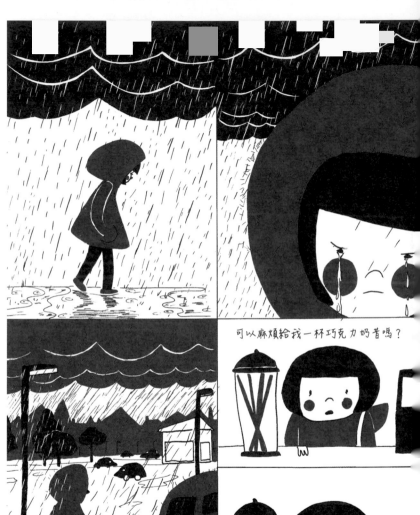

可以麻煩給我一杯巧克力奶昔嗎？

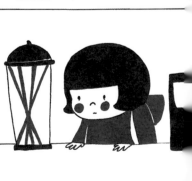

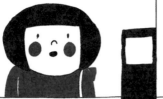
其實……

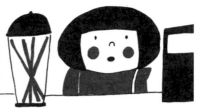
也給我一杯香草奶昔好嗎？

叩！
叩！

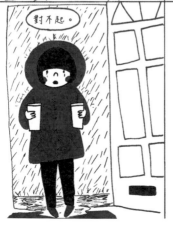
對不起。

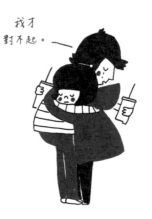
我才
對不起。

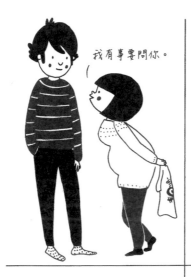

我有事要問你。

你這件T恤很醜，
而且你穿
不合身。

喂！

可以給我
當睡衣嗎？

我想應該警告你，有一天……

……比方說，我們老一點的時候……

……我說不定想要改吃素。

你準備好了嗎？

好了，
只剩我的
圍巾。

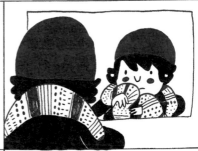

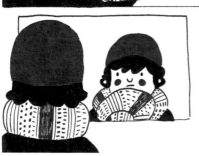

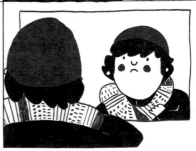

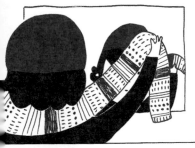
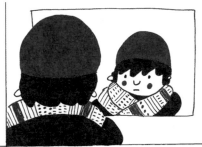

幫我

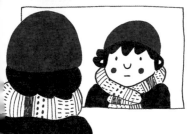
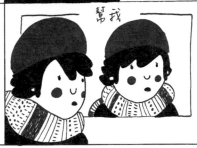

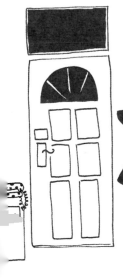
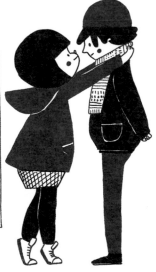

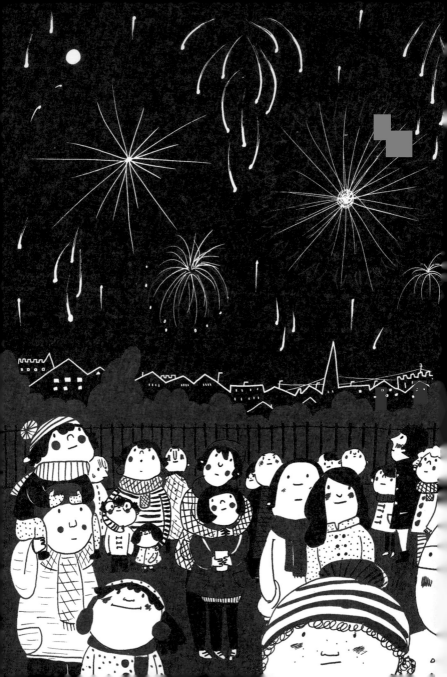

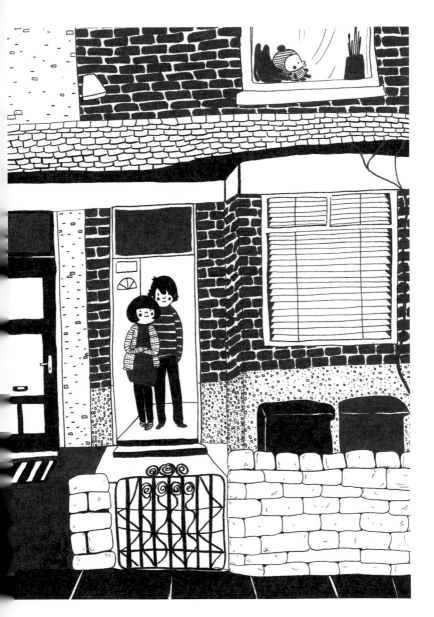

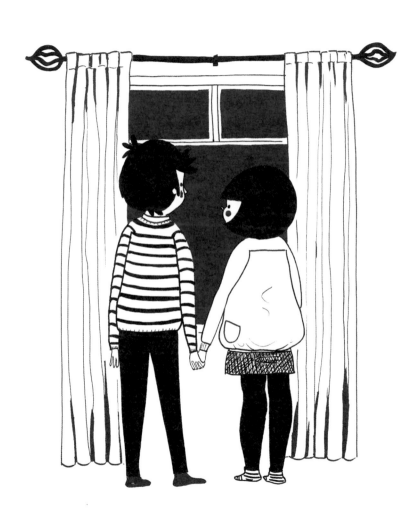

菲莉帕‧賴斯（Philippa Rice）是一位以各種媒介創作的藝術家，橫跨的領域涵蓋漫畫、插圖、動畫、模型製作和鉤針編織。她其他的作品包括以拼貼手法創作的網路漫畫《我的硬紙板人生》（*My Cardboard Life*）和她的動畫人偶。菲莉帕在倫敦長大，目前和插畫家路克‧皮爾森（Luke Pearson）住在諾丁漢（Nottingham）。

衆生系列　JP0109X

Soppy 愛賴在一起　Soppy: a love story

作　　　者／菲莉帕・賴斯（Philippa Rice）
中　　　譯／賴許刈
責 任 編 輯／廖于瑄
業　　　務／顏宏紋

總　　編　輯／張嘉芳
出　　　版／橡樹林文化
　　　　　　城邦文化事業股份有限公司
　　　　　　104 台北市民生東路二段 141 號 5 樓
　　　　　　電話：(02)2500-7696　分機 2737　傳眞：(02)2500-1951
發　　　行／英屬蓋曼群島商家庭傳媒股份有限公司城邦分公司
　　　　　　104 台北市中山區民生東路二段 141 號 5 樓
　　　　　　客服服務專線：(02)25007718；25001991
　　　　　　24 小時傳眞專線：(02)25001990；25001991
　　　　　　服務時間：週一至週五上午 09:30～12:00；下午 13:30～17:00
　　　　　　劃撥帳號：19863813　戶名：書虫股份有限公司
　　　　　　讀者服務信箱：service@readingclub.com.tw
香港發行所／城邦（香港）出版集團有限公司
　　　　　　香港灣仔駱克道 193 號東超商業中心 1 樓
　　　　　　電話：(852)25086231　傳眞：(852)25789337
馬新發行所／城邦（馬新）出版集團 Cite (M) Sdn Bhd
　　　　　　41, Jalan Radin Anum, Bandar Baru Sri Petaling,
　　　　　　57000 Kuala Lumpur, Malaysia.
　　　　　　電話：(603)90563833　傳眞：(603) 90576622
　　　　　　Email:services@cite.my

版面構成／歐陽碧智
封面完成／Lewis Chien
印　　刷／韋懋實業有限公司

初版一刷／2016 年 3 月
二版一刷／2023 年 2 月
ISBN ／ 978-626-7219-17-1
定價／ 350 元

城邦讀書花園
www.cite.com.tw

版權所有・翻印必究（Printed in Taiwan）
缺頁或破損請寄回更換

國家圖書館出版品預行編目（CIP）資料

Soppy 愛賴在一起 ／ 菲莉帕・賴斯（Philippa
　Rice）著；賴許刈譯 . -- 二版 . -- 臺北市：
　橡樹林文化，城邦文化事業股份有限公司出
　版：英屬蓋曼群島商家庭傳媒股份有限公司
　城邦分公司發行，2023.02
　　面；　公分 . --（衆生系列；JP0109X）
　譯自：Soppy : a love story.
　　ISBN 978-626-7219-17-1(平裝)

947.41　　　　　　　　　　111021741